MŒRIS
EN EL MUSEO DE LA LIGADURA
Œ

– ¿Por qué no hay una tecla para la ligadura *œ*? –preguntó *Mœris*.

Jorge A. Rodríguez
(JAR)

Texto e ilustraciones

Texto e ilustraciones: Jorge A. Rodríguez (JAR)
© 2015 Jorge A. Rodríguez (JAR) Reservados todos los derechos.
ISBN-13: 978-1519303349
ISBN-10: 1519303343
E-mail: jarrodriguezve@gmail.com
Facebook: Jorge A. Rodriguez Jar
Twitter: @jar_rodriguez
http://www.amazon.com/Jorge-Rodriguez/e/B00TCP6436

Mis mejores deseos *vœux*
a todos aquellos
que de todo corazón *cœur*
leen esta obra *œuvre*

y

también a los que
sólo le echen
un vistazo *un coup d'œil*

JAR

Mœris, sentado en su computadora descubre cómo aparece la ligadura *œ*.

– ¿Por qué no hay una tecla para la ligadura *œ*? –se preguntaba…

En su teclado, no encontraba una manera directa de escribir la ligadura *œ*, tenía que pulsar: "Insertar", "Símbolo"; después, deslizarse por la barra de desplazamiento, buscar y seleccionar la ligadura *œ*, en su presentación de minúscula o mayúscula.

Al seleccionar la ligadura *œ*, en minúscula, se da cuenta que aparece en la parte inferior de la ventana emergente el nombre oficial de esta letra: LATIN SMALL LIGATURE OE, código de carácter: 0153 de Unicode hex, teclas: Alt + 0156. Y esto es lo que hace ahora *Mœris*: viendo el teclado mantiene la tecla "Alt" pulsada y marca los números 0, 1, 5, 6; y al soltar la tecla "Alt": le apareció la ligadura *œ*, en minúscula.

Mœris Mœris Mœris Mœris Mœris Mœris
Mœris Mœris Mœris Mœris Mœris Mœris
Mœris Mœris Mœris Mœris Mœris Mœris
Mœris Mœris Mœris Mœris Mœris Mœris
Mœris Mœris Mœris Mœris
Mœris Mœris Mœris Mœris
Mœris Mœris Œ Mœris Mœris
Mœris Mœris Mœris Mœris
Mœris Mœris Mœris Mœris
Mœris Mœris Mœris Mœris
Mœris Mœris Mœris Mœris Mœris Mœris
Mœris Mœris Mœris Mœris Mœris Mœris
Mœris Mœris Mœris Mœris Mœris Mœris
Mœris Mœris Mœris Mœris Mœris Mœris
Mœris Mœris Mœris Mœris Mœris Mœris

Ligature œ Ligature œ Ligature œ Ligature œ (repeated as background pattern)

– Vaya, que complicado… ¿Por qué no hay una tecla para la ligadura œ, y ya?... –se preguntó *Mœris*.

Después, seleccionó la ligadura en mayúscula y apareció el nombre: LATIN CAPITAL LIGATURE OE, Código de carácter: 0152, de Unicode hex, Teclas: Alt + 0140. Igualmente, al mantener pulsada la tecla "Alt" y escribir ese número, apareció la ligadura Œ, esta vez en mayúscula. También, se dio cuenta de que esas teclas se podían programar y así, colocar la ligadura œ con otra combinación de teclas…

– Bueno, eso complica aún más las cosas, pues en otras computadoras puede tener asignadas otras teclas… pero seleccionar: "insertar" y seguidamente "símbolo" deslizarse por la barra de desplazamiento, buscar y seleccionar la ligadura œ para pulsar "insertar" al final, es más seguro…y ahí aparecerá… ¿Por qué simplemente no hay una tecla para esta letra?... –nuevamente se preguntó *Mœris*.

Musée de la Ligature œ Musée de la Ligature œ
Mœris Mœris Mœris Mœris Mœris Mœris
Musée de la Ligature œ Musée de la Ligature œ
Mœris Mœris Mœris Mœris Mœris Mœris
Musée de la Ligature œ Musée de la Ligature œ
Mœris Mœris Mœris Mœris Mœris Mœris
Musée de la␣␣␣␣␣␣␣␣␣␣␣␣␣la Ligature œ
Mœris Mœris␣␣␣␣␣␣␣␣␣␣␣Mœris Mœris
Musée de la␣␣␣␣␣␣␣␣␣␣␣␣␣la Ligature œ
Mœris Mœris␣␣␣␣␣␣␣␣␣␣␣Mœris Mœris
Musée de la␣␣␣␣␣␣**Œ**␣␣␣␣␣la Ligature œ
Mœris Mœris␣␣␣␣␣␣␣␣␣␣␣Mœris Mœris
Musée de la␣␣␣␣␣␣␣␣␣␣␣␣␣la Ligature œ
Mœris Mœris␣␣␣␣␣␣␣␣␣␣␣Mœris Mœris
Musée de la␣␣␣␣␣␣␣␣␣␣␣␣␣la Ligature œ
Mœris Mœris Mœris Mœris Mœris Mœris Mœris
Musée de la Ligature œ Musée de la Ligature œ
Mœris Mœris Mœris Mœris Mœris Mœris
Musée de la Ligature œ Musée de la Ligature œ
Mœris Mœris Mœris Mœris Mœris Mœris
Musée de la Ligature œ Musée de la Ligature œ
Mœris Mœris Mœris Mœris Mœris Mœris
Musée de la Ligature œ Musée de la Ligature œ

El Padre de *Mœris* le llama: – Escucha esto –dice el padre de *Mœris*, mientras continúa leyendo un periódico–: ...*Artista plástico dona sus obras "œuvres" para la colección del Museo de la Ligadura œ [...] Museo en el que se encuentran todas aquellas palabras escritas con la ligadura œ [...]*

– ¡¿Hay un Museo de la Ligadura œ?! –pregunta *Mœris* extrañado...

– Si, continúa leyendo y ve dónde se encuentra. Así podrás ir a visitarlo y continuar con tu colección de palabras en tu libreta –dijo el padre.

– ¡Mira, papá!... además está cerca, iré a visitarlo mañana –dijo *Mœris*.

Mœris, tenía su libreta siempre a la mano, lista para ir anotando aquellas cosas que le interesaban... Esta libreta era algo muy especial la cual llevaba a todos lados, muy diferente a sus cuadernos de la escuela.

Œuvre d'art Œuvre d'art Œuvre d'art Œuvre d'art
Musée de la Ligature œ Musée de la Ligature œ
Œuvre d'art Œuvre d'art Œuvre d'art Œuvre d'art
Musée de la Ligature œ Musée de la Ligature œ
Œuvre d'art Œuvre d'art Œuvre d'art Œuvre d'art
Musée de la Ligature œ Musée de la Ligature œ
Œuvre d'art Œuvre d'art Œuvre d'art Œuvre d'art
Musée de la L la Ligature œ
Œuvre d'art Œuvre d'art Œuvre d'art Œuvre d'art
Musée de la L la Ligature œ
Œuvre d'art Œuvre d'art Œuvre d'art Œuvre d'art
Musée de la L la Ligature œ
Œuvre d'art Œuvre d'art Œ Œuvre d'art Œuvre d'art
Musée de la L la Ligature œ
Œuvre d'art Œuvre d'art Œuvre d'art Œuvre d'art
Musée de la L la Ligature œ
Œuvre d'art Œuvre d'art Œuvre d'art Œuvre d'art
Musée de la L la Ligature œ
Œuvre d'art Œuvre d'art Œuvre d'art Œuvre d'art
Musée de la Ligature œ Musée de la Ligature œ
Œuvre d'art Œuvre d'art Œuvre d'art Œuvre d'art
Musée de la Ligature œ Musée de la Ligature œ
Œuvre d'art Œuvre d'art Œuvre d'art Œuvre d'art
Musée de la Ligature œ Musée de la Ligature œ
Œuvre d'art Œuvre d'art Œuvre d'art Œuvre d'art
Musée de la Ligature œ Musée de la Ligature œ
Œuvre d'art Œuvre d'art Œuvre d'art Œuvre d'art

Mœris, ya muy temprano en la mañana estaba en el Museo de la Ligadura *œ*… en medio de lo que parece ser un pequeño recibo de entrada, con un jardín, en donde se encontraba un gran perro negro que por momentos lo atemorizó; pero pronto vio que era muy amigable. Al fondo se alcanzaba a escuchar el sonido de una melodía clásica, y voces de una representación de ópera trágica… *Mœris*, siguió caminando hasta llegar a un control de entrada donde se encontraba el vigilante del museo…

– Bienvenido al Museo de la Ligadura *œ*, debes ser mayor de nueve años y saber leer muy bien, además tener el tiempo disponible para recorrer todas las salas… adelante –le dijo el vigilante del museo a *Mœris*.

– ¡Muy bien! Gracias señor –respondió *Mœris*, un poco confundido por el ambiente solitario del museo en aquel momento.

MŒRIS

Unos pasos más y llegó a una sala de información gramatical e investigación histórica de la ligadura *æ*. Muchos libros, artículos de prensa y revistas… así como, una computadora que era de uso exclusivo de investigación, tal como lo destacaba el pequeño letrero que estaba pegado al monitor. Sin embargo, *Mæris* se acercó un poco y vio que en ese teclado no había ninguna tecla para escribir, de primera intención, la ligadura *æ*.

Información gramatical y verbos era el nombre de esa primera sala… Allí estaban los verbos escritos con la ligadura *æ*. Enmarcados cada uno y expuestos en la pared, mostrando la manera como se conjugaban en sus diferentes tiempos verbales. Al igual que el prefijo: *Œn*(o) del griego *oinos*: vino.

Musée de la Ligature œ Musée de la Ligature œ
maniobrar *manœuvrer*, asquear *ecœurer*, esquejar
Musée de la Ligature œ Musée de la Ligature œ
œilletonner, obrar *œuvrer*, maniobrar *manœuvrer*,
Musée de la Ligature œ Musée de la Ligature œ
asquear *ecœurer*, esquejar *œilletonner*, obrar *œuvrer*
Musée de la Ligature œ Musée de la Ligature œ
maniobrar *manœuvrer*, asquear *ecœurer*, esquejar
Musée de la Ligature œ Musée de la Ligature œ
œilletonner, obrar *œuvrer*, maniobrar *manœuvrer*,
Musée de la Ligature œ Musée de la Ligature œ
asquear *ecœurer*, esquejar *œilletonner*, obrar *œuvrer*
Musée de la Ligature œ Musée de la Ligature œ
maniobrar **MŒRIS** esquejar
Musée de la Ligature œ Musée de la Ligature œ
œilletonner, obrar *œuvrer*, maniobrar *manœuvrer*,
Musée de la Ligature œ Musée de la Ligature œ
asquear *ecœurer*, esquejar *œilletonner*, obrar *œuvrer*
Musée de la Ligature œ Musée de la Ligature œ
maniobrar *manœuvrer*, asquear *ecœurer*, esquejar
Musée de la Ligature œ Musée de la Ligature œ
œilletonner, obrar *œuvrer*, maniobrar *manœuvrer*,
Musée de la Ligature œ Musée de la Ligature œ
asquear *ecœurer*, esquejar *œilletonner*, obrar *œuvrer*
Musée de la Ligature œ Musée de la Ligature œ
maniobrar *manœuvrer*, asquear *ecœurer*, esquejar
Musée de la Ligature œ Musée de la Ligature œ
œilletonner, obrar *œuvrer*, maniobrar *manœuvrer*,
Musée de la Ligature œ Musée de la Ligature œ
asquear *ecœurer*, esquejar *œilletonner*, obrar *œuvrer*
Musée de la Ligature œ Musée de la Ligature œ

– Maniobrar *Manœuvrer*, asquear *écœurer*, esquejar *œilletonner*, obrar *œuvrer*… –leía *Mœris*.

– ¿Esquejar? ¿*Œilletonner*? –se preguntó *Mœris*–, *"sembrar esquejes" œilletons* –decía en la información explicando el significado del verbo.

Y continuó leyendo y viendo las ilustraciones de lo que significaba *"sembrar esquejes" œilletons* y su procedimiento… *Mœris* sacó su libreta y anotó esta nueva palabra…

– ¿Qué haces, niño? –le preguntó el vigilante del museo a *Mœris*.

– Anoto las palabras que se escriben con la ligadura *œ* –dijo *Mœris*.

– Esta bien; pero en todas las salas encontraras, al final del recorrido, una lista con todas las palabras que se escriben con la ligadura *œ* de esa sala. Y al final del museo, podrás tomar el listado completo… adquirir algunos artículos y libros, si quieres –le explicaba el vigilante.

Musée de la Ligature œ Musée de la Ligature œ
meilleurs vœux meilleurs vœux meilleurs vœux
Musée de la Ligature œ Musée de la Ligature œ
meilleurs vœux meilleurs vœux meilleurs vœux
Musée de la Ligature œ Musée de la Ligature œ
meilleurs vœux meilleurs vœux meilleurs vœux
Musée de la Ligature œ Musée de la Ligature œ
meill**Meillerus Vœux**urs vœux
Musée de la Ligature œ Musée de la Ligature œ
meilleurs vœux meilleurs vœux meilleurs vœux
Musée de la Ligature œ Musée de la Ligature œ
meilleurs vœux **FELIZ** vœux meilleurs vœux
Musée de la Ligature œ Musée de la Ligature œ
meilleurs vœux meilleurs vœux meilleurs vœux
Musée de la Ligature œ **AÑO** de la Ligature œ
meilleurs vœux meilleurs vœux meilleurs vœux
Musée de la Ligature œ Musée de la Ligature œ
meilleurs vœux meilleurs vœux meilleurs vœux
Musée de la Ligature œ Musée de la Ligature œ
meilleurs vœux meilleurs vœux meilleurs vœux
Musée de la Ligature œ Musée de la Ligature œ
meilleurs vœux meilleurs vœux meilleurs vœux
Musée de la Ligature œ Musée de la Ligature œ
meilleurs vœux meilleurs vœux meilleurs vœux
Musée de la Ligature œ Musée de la Ligature œ

– ¿Qué sala viene ahora, Señor? –preguntó *Mœris*.

– Sigue adelante y encontrarás algunas cosas muy curiosas, puedes pasar a la sala de los objetos. –le dijo el vigilante del museo.

Al entrar a la sala de los objetos, lo primero que encuentra *Mœris* es una vitrina con muchas estampillas o timbres *timbres de vœux* y tarjetas de felicitaciones *cartes de vœux* de todo tipo: "Mis mejores deseos" «*Mes meilleurs vœux*», se podía leer en varias tarjetas… con muchos corazones *cœurs*, de todas las formas y tamaños. Al lado de la vitrina, una chimenea encendida, en el fondo de la chimenea un gran letrero que indicaba: trashoguero *contrecœur*. *Mœris* se dio cuenta de que el trashoguero *contrecœur* o cortafuego, es el agregado o respaldar de la chimenea que protege a la pared del fondo.

Musée de la Ligature œ Musée de la Ligature œ
œillets, œilletons œillets œilletons œillets œilletons
Musée de la Ligature œ Musée de la Ligature œ
œillets, œilletons œillets œilletons œillets œilletons
Musée de la Ligature œ Musée de la Ligature œ
œillets, œilletons œillets œilletons œillets œilletons
Musée de la Ligature œ Musée de la Ligature œ
œillets, œilletons œillets œilletons œillets œilletons
Musée de la Ligature œ Musée de la Ligature œ
œillets, œilletons œillets œilletons œillets œilletons
Musée de la Ligature œ Musée de la Ligature œ
œillets, œilletons œillets œilletons œillets œilletons
Musée de la Ligature œ Musée de la Ligature œ
œillets, œilletons œillets œilletons œillets œilletons
Musée de la Ligature œ Musée de la Ligature œ
œillets, œilletons œillets œilletons œillets œilletons
Musée de la Ligature œ Musée de la Ligature œ
œillets, œilletons œillets œilletons œillets œilletons
Musée de la Ligature œ Musée de la Ligature œ
œillets, œilletons œillets œilletons œillets œilletons
Musée de la Ligature œ Musée de la Ligature œ
œillets, œilletons œillets œilletons œillets œilletons
Musée de la Ligature œ Musée de la Ligature œ
œillets, œilletons œillets œilletons œillets œilletons
Musée de la Ligature œ Musée de la Ligature œ
œillets, œilletons œillets œilletons œillets œilletons
Musée de la Ligature œ Musée de la Ligature œ

Mœris continuó viendo objetos: un secador de cabello *fœhn* (francés de Suiza), un muestrario de diferentes tipos de nudos *nœuds*, ojales de ropa *œils*, ojetes *œillets* en zapatos y carteras, visores de puertas *œilletons*, mirillas o visores *œilletons* de algunas armas y varios lentes adaptadores para cámaras fotográficas que crean el efecto de ojo de pescado *œil de poisson*. Además, una gran piedra circular de un molino en el que se señalaba en su centro, el corazón *cœur* del molino: el *œillard*.

Los siguientes objetos ya los conocía *Mœris*, eran los *œillères* en todas sus presentaciones: copita lava ojos *œillères*, tapa ojo *œil* de piratas *œillères* (*cache-œil*) y tapa ojos *œils* de los caballos *œillères*, estos últimos estaban puestos sobre una cabeza de caballo, a tamaño real, muy impresionante. También, reconoció un aparato que tenía su padre en la tienda de vinos *œnothèque*, un enómetro *œnomètre*. Al lado vio un objeto extraño, rectangular, con el nombre de *œrsted*, era una brújula

Musée de la Ligature œ Musée de la Ligature œ
Musée de la Ligature œ Musée de la Ligature œ
Musée de la Ligature œ Musée de la Ligature œ
Musée de la Ligature œ Musée de la Ligature œ
Musée de la Ligature œ Musée de la Ligature œ
Musée de la Ligature œ Musée de la Ligature œ
Musée de la Ligature œ Musée de la Ligature œ
Musée de la Ligature œ Musée de la Ligature œ
Musée de la Ligature œ Musée de la Ligature œ
Musée de la Ligature œ Musée de la Ligature œ
Musée de la Ligature œ Musée de la Ligature œ
Musée de la Ligature œ Musée de la Ligature œ
Musée de la Ligature œ Musée de la Ligature œ
Musée de la Ligature œ Musée de la Ligature œ
Musée de la Ligature œ Musée de la Ligature œ
Musée de la Ligature œ Musée de la Ligature œ

que llevaba el nombre de un científico Danés: *Hans Christian Œrsted*. Brújula que tenía un metal imantado llamado *œrstite*: *Œrstite: Acero, aleación de metal mezcla de titáneo y cobalto. Magnético. Œrsted: unidad de medida de campo magnético [...]* –se podía leer en la información de la brújula.

Ya al final de la sala de los objetos había varios de ellos que compartían el mismo nombre: ojos de buey *œils de bœufs,* se mostraban los visores ojos de buey *œils de bœufs* para las puertas; diferentes tipos de ventanas, unas grandes ovaladas y otras pequeñas y circulares. Para los barcos: claraboyas *œils de bœufs* y una brújula con un pequeño lente de aumento. La fotografía de un dulce que también se le llama ojo de buey *œil de bœuf*, además, unas piedras y semillas con el mismo nombre: ojo de buey *œil de bœuf*. Una fotografía de unas nubes, indicando una pequeña formación en el cielo, que se puede ver antes de una tormenta, igualmente conocida

Musée de la Ligature œ Musée de la Ligature œ
sœurette bonne-sœur belle-sœur consœur sœurette
Musée de la Ligature œ Musée de la Ligature œ
sœurette bonne-sœur belle-sœur consœur sœurette
Musée de la Ligature œ Musée de la Ligature œ
sœurette bonne-sœur belle-sœur consœur sœurette
Musée de la Ligature œ Musée de la Ligature œ
sœurette bonne-sœur belle-sœur consœur sœurette
Musée de la Ligature œ Musée de la Ligature œ
sœurette bonne-sœur belle-sœur consœur sœurette
Musée de la Ligature œ Musée de la Ligature œ
sœurette bonne-sœur belle-sœur consœur sœurette
Musée de la Ligature œ Musée de la Ligature œ
sœurette bonne-sœur belle-sœur consœur sœurette
Musée de la Ligature œ Musée de la Ligature œ
sœurette bonne-sœur belle-sœur consœur sœurette
Musée de la Ligature œ Musée de la Ligature œ
sœurette bonne-sœur belle-sœur consœur sœurette
Musée de la Ligature œ Musée de la Ligature œ
sœurette bonne-sœur belle-sœur consœur sœurette
Musée de la Ligature œ Musée de la Ligature œ
sœurette bonne-sœur belle-sœur consœur sœurette
Musée de la Ligature œ Musée de la Ligature œ
sœurette bonne-sœur belle-sœur consœur sœurette
Musée de la Ligature œ Musée de la Ligature œ

también como: ojo de buey *œil de bœuf*. Y muchos relojes.

Al final algo más: una formación de rocas, indicando los límites de la ciudad: *pomœrium*, los límites romanos. También unos curiosos aparatos llamados *mire-œuf*, que sirven para encontrar la transparencia de los huevos *œufs* y ver el desarrollo de los fetos *fœtus*. Estos aparatos además, se podían usar colocando algunos huevos *œufs* y mirando a través de ellos…

– ¡Qué bueno e interesante!... y tan sólo voy por la segunda sala, a mi papá le va a encantar este lugar… ¡le diré pronto que venga! –pensaba *Mœris*.

Mœris sale de la sala de los objetos. De lejos ve unos maniquíes vestidos de manera diferente, a tamaño natural… es la sección de: familia y profesiones a la que se acerca…

– ¡No lo puedo creer!... ¡Es mi familia!… Mi papá, el de la copa de vino, es el enólogo *œnologue*; mi hermanita, *sœurette*; mi tía; la monja *bonne-sœur* que viene

Musée de la Ligature œ Musée de la Ligature œ
Stœchiometrie Stœchiometrie Stœchiometrie
(pattern repeats)
Musée de la Ligature œ Musée de la Ligature œ

a ser la cuñada *belle-sœur* de mi padre y hasta mi madre para así indicar el parentesco con mi tía, su hermana *sœur*... ¡Mi amigo, el monaguillo! *enfant de chœur*; esa señora que trabaja con mi padre; su socia *consœur* y hasta mi tío que antes trabajaba como jornalero *un manœuvre* y que ahora está desocupado *désœuvré*. Están todos con sus respectivos atuendos y los nombres que identifican sus profesiones. Al final está un médico especializado en Estequiometría *Stœchiometrie*... –pensó muy asombrado *Mœris*.

Esto era increíble... el parecido era enorme, o tal vez, era sólo el cansancio de *Mœris*... Ya confundido, decidió ir a su casa y seguiría otro día el recorrido del museo. Continuaría en la siguiente sala; la de los animales...

Al otro día, en el museo, *Mœris* entra a la sala de los animales. Todos representados tamaño natural, incluso, algunos estaban disecados. Pensó que no iba a

Musée de la Ligature œ Musée de la Ligature œ
pique-bœuf œil de bœuf heron garde-bœuf
Musée de la Ligature œ Musée de la Ligature œ
pique-bœuf œil de bœuf heron garde-bœuf
Musée de la Ligature œ Musée de la Ligature œ
pique-bœuf œil de bœuf heron garde-bœuf
Musée de la Ligature œ Musée de la Ligature œ
pique-bœuf œil de bœuf heron garde-bœuf
Musée de la Ligature œ Musée de la Ligature œ
pique-bœuf œil de **BŒUF** heron garde-bœuf
Musée de la Ligature œ Musée de la Ligature œ
pique-bœuf œil de bœuf heron garde-bœuf
Musée de la Ligature œ Musée de la Ligature œ
pique-bœuf œil de bœuf heron garde-bœuf
Musée de la Ligature œ Musée de la Ligature œ
pique-bœuf œil de bœuf heron garde-bœuf
Musée de la Ligature œ Musée de la Ligature œ
pique-bœuf œil de bœuf heron garde-bœuf
Musée de la Ligature œ Musée de la Ligature œ
pique-bœuf œil de bœuf heron garde-bœuf
Musée de la Ligature œ Musée de la Ligature œ
pique-bœuf œil de bœuf heron garde-bœuf
Musée de la Ligature œ Musée de la Ligature œ
pique-bœuf œil de bœuf heron garde-bœuf
Musée de la Ligature œ Musée de la Ligature œ

encontrar muchos animales, pero se equivocaba, esta sala era una de las más numerosas e impactantes…

Un enorme Buey *Bœuf* que se encontraba con todos sus implementos de trabajo para arar la tierra, con su gran nombre escrito en la parte inferior, con su respectiva información… sobre él un pequeño pájaro: un *pique-bœuf* y al lado un *herón garde-bœuf*; pájaro blanco de largo cuello.

– ¡Vaya, que impresionante!… –dijo *Mœris*.

Siguiendo adelante, se encontraba el antepasado más antiguo de los elefantes el *Mœritherium*, otro extraño animal que nunca había visto *Mœris*. Vio después unos hermosísimos pájaros azules llamados *calœnas*. En una gran pecera… un enorme pez de nombre Celacanto *Cœlacanthe* explicaban en las fichas de información que era una reproducción, pues estos peces ya se habían extinguido hace mucho tiempo, aunque en realidad, se han encontrado recientemente algunos ejemplares en las profundidades del mar.

Musée de la Ligature œ Musée de la Ligature œ
Cœlacanthe Cœlacanthe Cœlacanthe Cœlacanthe
Musée de la Ligature œ Musée de la Ligature œ
Cœlacanthe Cœlacanthe Cœlacanthe Cœlacanthe
Musée de la Ligature œ Musée de la Ligature œ
Cœlacanthe Cœlacanthe Cœlacanthe Cœlacanthe
Musée de la Ligature œ Musée de la Ligature œ
Cœlacanthe Cœlacanthe Cœlacanthe Cœlacanthe
Musée de la Ligature œ Musée de la Ligature œ
Cœlacanthe Cœlacanthe Cœlacanthe Cœlacanthe
Musée de la Ligature œ Musée de la Ligature œ
Cœlacanthe Cœlacanthe Cœlacanthe Cœlacanthe
Musée de la Ligature œ Musée de la Ligature œ
Cœlacanthe Cœlacanthe Cœlacanthe Cœlacanthe
Musée de la Ligature œ Musée de la Ligature œ
Cœlacanthe Cœlacanthe Cœlacanthe Cœlacanthe
Musée de la Ligature œ Musée de la Ligature œ
Cœlacanthe Cœlacanthe Cœlacanthe Cœlacanthe
Musée de la Ligature œ Musée de la Ligature œ
Cœlacanthe Cœlacanthe Cœlacanthe Cœlacanthe
Musée de la Ligature œ Musée de la Ligature œ
Cœlacanthe Cœlacanthe Cœlacanthe Cœlacanthe
Musée de la Ligature œ Musée de la Ligature œ

En unas pequeñas pantallas se presentaba un video, donde unos investigadores filmaban a un Celacanto *Cœlacanthe* vivo en lo más profundo del mar de Indonesia. También en la misma pecera, al otro extremo, había una especie de medusa de nombre *cœlentéré* de colores claros… La *œuvée* que es un pez hembra transportando sus huevos *œufs*, también estaba allí. Continuando el recorrido había una culebra *cœlopeltis*. Un poco más adelante…

– ¡Ay, qué asco! *écœurement* –exclamó *Mœris*.

En unos frascos moscas y larvas de nombre *cœnomyie (coenomyia ferruginea)* y otra: *œstre*. Las larvas: *œstridé* y las *œstrus ovis*. Otras de nombre: *cœnures* larvas de Tenia (*Tænia*), que produce en los animales una enfermedad llamada cenurosis. Sin duda esto era lo más asqueroso *écœurer*.

Más adelante, en otro frasco había una hermosa mariposa *Dianthœcia* y otra más pequeña de nombre *Mœlibée*. También varios pájaros grises de grandes ojos

Musée de la Ligature œ Musée de la Ligature œ
œdicnemes œdicnemes œdicnemes œdicnemes
Musée de la Ligature œ Musée de la Ligature œ
œdicnemes œdicnemes œdicnemes œdicnemes
Musée de la Ligature œ Musée de la Ligature œ
œdicnemes œdicnemes œdicnemes œdicnemes
Musée de la Ligature œ Musée de la Ligature œ
œdicnemes œdicnemes œdicnemes œdicnemes
Musée de la Ligature œ Musée de la Ligature œ
œdicnemes œdicnemes œdicnemes œdicnemes
Musée de la Ligature œ Musée de la Ligature œ
œdicnemes œdicnemes œdicnemes œdicnemes
Musée de la Ligature œ Musée de la Ligature œ
œdicnemes œdicnemes œdicnemes œdicnemes
Musée de la Ligature œ Musée de la Ligature œ
œdicnemes œdicnemes œdicnemes œdicnemes
Musée de la Ligature œ Musée de la Ligature œ
œdicnemes œdicnemes œdicnemes œdicnemes
Musée de la Ligature œ Musée de la Ligature œ
œdicnemes œdicnemes œdicnemes œdicnemes
Musée de la Ligature œ Musée de la Ligature œ
œdicnemes œdicnemes œdicnemes œdicnemes
Musée de la Ligature œ Musée de la Ligature œ

œils amarillos, largas patas con tres dedos de nombre: *œdicnèmes*. Al lado uno más pequeño, un *œnanthe*. Y otro denominado *pœcile*. Estos se presentaban en sus nidos, para recordar que también la palabra huevos *œufs,* se escribía con la ligadura *œ*. Se exponía una gran imagen de un pájaro rojo, identificado como: El *phœnix,* pájaro mítico dotado de longevidad y caracterizado por su capacidad de renacer después de haberse consumido bajo el efecto de su propio fuego. Él simboliza los ciclos de muerte y resurrección.

Al final de la sala de los animales unos gráficos que mostraban su ciclo reproductivo, con algunas palabras más: *œstral*, *œstrale*, *œstraux* y *œstrus*. En una gran jaula saliendo al jardín, estaba un mono sentado sobre unas ramas: el *cercopithèque de l'hœst (Cercopithecus lhœsti)* casi todo de pelo negro, con su cuello blanco y ojos rojos. Este sorprendió mucho a *Mœris*, pues era uno de los pocos animales vivos que estaba en el museo…

Musée de la Ligature œ Musée de la Ligature œ
cercopithèque de l'hœst cercopithèque de l'hœst
Musée de la Ligature œ Musée de la Ligature œ
cercopithèque de l'hœst cercopithèque de l'hœst
Musée de la Ligature œ Musée de la Ligature œ
cercopithèque de l'hœst cercopithèque de l'hœst
Musée de la Ligature œ Musée de la Ligature œ
cercopithèque de l'hœst cercopithèque de l'hœst
Musée de la Ligature œ Musée de la Ligature œ
cercopithèque de l'hœst cercopithèque de l'hœst
Musée de la Ligature œ Musée de la Ligature œ
cercopithèque de l'hœst cercopithèque de l'hœst
Musée de la Ligature œ Musée de la Ligature œ
cercopithèque de l'hœst cercopithèque de l'hœst
Musée de la Ligature œ Musée de la Ligature œ
cercopithèque de l'hœst cercopithèque de l'hœst
Musée de la Ligature œ Musée de la Ligature œ
cercopithèque de l'hœst cercopithèque de l'hœst
Musée de la Ligature œ Musée de la Ligature œ
cercopithèque de l'hœst cercopithèque de l'hœst
Musée de la Ligature œ Musée de la Ligature œ
cercopithèque de l'hœst cercopithèque de l'hœst
Musée de la Ligature œ Musée de la Ligature œ

La naturaleza, ese era el conjunto de palabras que se encontraban en el jardín… Al principio del recorrido fotografías con la palabra corazón *cœur*: corazón *cœur* de lechuga, col, melón, etc. En una vitrina externa se exhibían las semillas llamadas ojos de buey *œils de bœufs*, unas flores grandes muy amarillas, igualmente llamadas ojos de buey *œils de bœufs*, conocida en algunos países como árnica. Y una gran exhibición de frutas y verduras: guanábanas (annona reticulata), manzanas, cerezas, repollos y tomates; conocidos todos ellos como "corazón de buey" *cœur de bœuf*.

– Recuerdo estas flores… son las mismas que vi una vez en las obras *œuvres* de la exposición de aquel artista extranjero… que expuso los nombres de las flores con las fotografías… y estas semillas están en los mismos tipos de frascos que utilizaba en sus obras *œuvres* –pensó *Mœris*.

Musée de la Ligature œ Musée de la Ligature œ
cœur de bœuf cœur de bœuf cœur de bœuf
Musée de la Ligature œ Musée de la Ligature œ
cœur de bœuf cœur de bœuf cœur de bœuf
Musée de la Ligature œ Musée de la Ligature œ
cœur de bœuf cœur de bœuf cœur de bœuf
Musée de la Ligature œ Musée de la Ligature œ
cœur de bœuf cœur de bœuf cœur de bœuf
Musée de la Ligature œ Musée de la Ligature œ
cœur de bœuf cœur de bœuf cœur de bœuf
Musée de la Ligature œ **BŒUF** Ligature œ
cœur de bœuf cœur de bœuf cœur de bœuf
Musée de la Ligature œ Musée de la Ligature œ
cœur de bœuf cœur de bœuf cœur de bœuf
Musée de la Ligature œ Musée de la Ligature œ
cœur de bœuf cœur de bœuf cœur de bœuf
Musée de la Ligature œ Musée de la Ligature œ
cœur de bœuf cœur de bœuf cœur de bœuf
Musée de la Ligature œ Musée de la Ligature œ
cœur de bœuf cœur de bœuf cœur de bœuf
Musée de la Ligature œ Musée de la Ligature œ
cœur de bœuf cœur de bœuf cœur de bœuf
Musée de la Ligature œ Musée de la Ligature œ
cœur de bœuf cœur de bœuf cœur de bœuf
Musée de la Ligature œ Musée de la Ligature œ

Sembradas en el jardín se encontraban las flores de ojos de buey *œils de bœufs* y, lo más impresionante: muchos claveles *œillets* de varios colores. El aroma era inconfundible: claveles *œillets* por todos lados con sus retoños *œilletons*.

Mœris, continúa el recorrido.

– Y ahora… ¿qué es esto?... –se preguntaba. Era una pequeña laguna con forma de corazón *cœur*… *Mœris* no encuentra, de momento ningún letrero explicativo; pero camina un poco más y lee una información: *œnanthe: Planta herbácea acuática, lampiña y venenosa [...]*.

Mœris sigue caminando por el jardín… encontrándose unas plantas con flores color fucsia identificadas como de la familia de las oenotheras *œnothera ou œnothère*. Otras flores aún más rojas y bellas: las *gœthée*. También se podían observar gran cantidad de palmeras grandes y pequeñas, de esas palmeras comunes que hay en todas partes, identificadas como:

Musée de la Ligature œ Musée de la Ligature œ
œillets œillets œillets œnanthe œillets œillets œillets
Musée de la Ligature œ Musée de la Ligature œ
œillets œillets œillets œnanthe œillets œillets œillets
Musée de la Ligature œ Musée de la Ligature œ
œillets œillets œillets œnanthe œillets œillets œillets
Musée de la Ligature œ Musée de la Ligature œ
œillets œillets œillets œnanthe œillets œillets œillets
Musée de la Ligature œ Musée de la Ligature œ
œillets œillets œillets œnanthe œillets œillets œillets
Musée de la Ligature œ Musée de la Ligature œ
œillets œillets œillets œnanthe œillets œillets œillets
Musée de la Ligature œ Musée de la Ligature œ
œillets œillets œillets œnanthe œillets œillets œillets
Musée de la Ligature œ Musée de la Ligature œ
œillets œillets œillets œnanthe œillets œillets œillets
Musée de la Ligature œ Musée de la Ligature œ
œillets œillets œillets œnanthe œillets œillets œillets
Musée de la Ligature œ Musée de la Ligature œ
œillets œillets œillets œnanthe œillets œillets œillets
Musée de la Ligature œ Musée de la Ligature œ
œillets œillets œillets œnanthe œillets œillets œillets
Musée de la Ligature œ Musée de la Ligature œ
œillets œillets œillets œnanthe œillets œillets œillets
Musée de la Ligature œ Musée de la Ligature œ

phœnix, de varios tipos. Terminaba el jardín, pero aún seguía la sección de la naturaleza…

En una vitrina, las fotos de una planta llamada: Adormidera *œillette,* conocida igualmente como amapola; semillas y frascos de aceite que se extraen de ella; el aceite de adormidera *huile d'œillette*, en sus dos versiones: comestible y para uso artístico. *Mœris* continuó leyendo la información de esta planta, explicaban que exhibían las fotografías, que no estaba plantada, pues era ilegal, ya que de ella se extraía una droga: la heroína. Vuelve a ver el jardín y ahora advierte un montón de tierra a lo lejos que había pasado por alto. Se acerca… y ve que el montón de tierra también muestra una nueva palabra: *lœss*. Lee la información detenidamente y continúa su recorrido.

— Vaya, las cosas que se escriben con la ligadura œ, están en todas partes… –pensó *Mœris*.

Mœris nuevamente entra al área de la naturaleza y ahora se fija en unas enormes fotografías… Un gran

Musée de la Ligature œ Musée de la Ligature œ
lœss lœss lœss lœss lœss lœss lœss lœss lœss
Musée de la Ligature œ Musée de la Ligature œ
lœss lœss lœss lœss lœss lœss lœss lœss lœss
Musée de la Ligature œ Musée de la Ligature œ
lœss lœss lœss lœss lœss lœss lœss lœss lœss
Musée de la Ligature œ Musée de la Ligature œ
lœss lœss lœss lœss lœss lœss lœss lœss lœss
Musée de la Ligature œ Musée de la Ligature œ
lœss lœss lœss lœss lœss lœss lœss lœss lœss
Musée de la Ligature œ Musée de la Ligature œ
lœss lœss lœss lœss lœss lœss lœss lœss lœss
Musée de la Ligature œ Musée de la Ligature œ
lœss lœss lœss lœss lœss lœss lœss lœss lœss
Musée de la Ligature œ Musée de la Ligature œ
lœss lœss lœss lœss lœss lœss lœss lœss lœss
Musée de la Ligature œ Musée de la Ligature œ
lœss lœss lœss lœss lœss lœss lœss lœss lœss
Musée de la Ligature œ Musée de la Ligature œ
lœss lœss lœss lœss lœss lœss lœss lœss lœss
Musée de la Ligature œ Musée de la Ligature œ
lœss lœss lœss lœss lœss lœss lœss lœss lœss
Musée de la Ligature œ Musée de la Ligature œ
lœss lœss lœss lœss lœss lœss lœss lœss lœss
Musée de la Ligature œ Musée de la Ligature œ

paisaje con nubes y gráficos explicativos de lo que es el efecto de *fœhn*: un viento cálido y seco que se da, en ocasiones, en lo alto de las montañas; curiosamente también es un sinónimo de los secadores de cabello *fœhn* (francés de Suiza)… Otra fotografía mostraba el espacio exterior, con muchas estrellas que señalaba la nebulosa llamada: ojo de gato *œil de chat*. Y allí *Mœris* encontró el nombre de su hermanita *sœurette*, que se refería a un asteroide: *Clœlia: asteroide número 661, descubierto por Metcalf en febrero del año 1908.*

A *Mœris* aún le hace falta recorrer más salas; pero debe irse… y volverá otro día.

– ¿Recogiste las listas de palabras al final de cada sala? –le preguntó el vigilante del museo a *Mœris*.

– Si, aquí las llevo; vendré después con mi padre para terminar el recorrido, Señor –dijo *Mœris*.

Antes de salir del museo *Mœris* tiene otra inquietud…

Musée de la Ligature œ Musée de la Ligature œ
Clœlia Clœlia Clœlia Clœlia Clœlia Clœlia Clœlia
Musée de la Ligature œ Musée de la Ligature œ
Clœlia Clœlia Clœlia Clœlia Clœlia Clœlia Clœlia
Musée de la Ligature œ Musée de la Ligature œ
Clœlia Clœlia Clœlia Clœlia Clœlia Clœlia Clœlia
Musée de la Ligature œ Musée de la Ligature œ
Clœlia Clœlia Clœlia Clœlia Clœlia Clœlia Clœlia
Musée de la Ligature œ Musée de la Ligature œ
Clœlia Clœlia Clœlia Clœlia Clœlia Clœlia Clœlia
Musée de la Ligature œ Musée de la Ligature œ
Clœlia Clœlia Clœlia Clœlia Clœlia Clœlia Clœlia
Musée de la Ligature œ Musée de la Ligature œ
Clœlia Clœlia Clœlia Clœlia Clœlia Clœlia Clœlia
Musée de la Ligature œ Musée de la Ligature œ
Clœlia Clœlia Clœlia Clœlia Clœlia Clœlia Clœlia
Musée de la Ligature œ Musée de la Ligature œ
Clœlia Clœlia Clœlia Clœlia Clœlia Clœlia Clœlia
Musée de la Ligature œ Musée de la Ligature œ
Clœlia Clœlia Clœlia Clœlia Clœlia Clœlia Clœlia
Musée de la Ligature œ Musée de la Ligature œ
Clœlia Clœlia Clœlia Clœlia Clœlia Clœlia Clœlia
Musée de la Ligature œ Musée de la Ligature œ

–Cada vez la música de fondo se escucha más y más… está en todas las salas, ¿Tiene algo que ver con la ligadura *æ*?... –le preguntó *Mæris* al vigilante.

– Cuando vuelvas nuevamente y termines el recorrido, encontrarás la respuesta –le dijo el vigilante. *Mæris* llega a su casa…

– ¿Ya terminaste de recolectar palabras en el museo, *Mæris*? –preguntó el padre.

– En realidad, no pero… ¿Podrías acompañarme cuando vaya nuevamente?... –preguntó *Mæris*.

– ¡Claro, mañana en la mañana podemos ir! –le contestó el padre, presintiendo que quería continuar el recorrido lo más pronto posible…

Al día siguiente, muy temprano en la mañana, ya se encontraban *Mæris* y su padre a las puertas del Museo de la Ligadura *æ*. Allí vio nuevamente al gran perro negro en la entrada, pero esta vez vio sobre su casita un letrero: Pastor Belga: *Grænendael*, se dio cuenta de que era otro animal vivo que presentaba el museo…

Musée de la Ligature œ Musée de la Ligature œ
fœtus fœtaux fœtus fœtaux fœtus fœtaux fœtus
Musée de la Ligature œ Musée de la Ligature œ
fœtus fœtaux fœtus fœtaux fœtus fœtaux fœtus
Musée de la Ligature œ Musée de la Ligature œ
fœtus fœtaux fœtus fœtaux fœtus fœtaux fœtus
Musée de la Ligature œ Musée de la Ligature œ
fœtus fœtaux fœtus fœtaux fœtus fœtaux fœtus
Musée de la Ligature œ Musée de la Ligature œ
fœtus fœtaux fœtus fœtaux fœtus fœtaux fœtus
Musée de la Ligature œ Musée de la Ligature œ
fœtus fœtaux fœtus fœtaux fœtus fœtaux fœtus
Musée de la Ligature œ Musée de la Ligature œ
fœtus fœtaux fœtus fœtaux fœtus fœtaux fœtus
Musée de la Ligature œ Musée de la Ligature œ
fœtus fœtaux fœtus fœtaux fœtus fœtaux fœtus
Musée de la Ligature œ Musée de la Ligature œ
fœtus fœtaux fœtus fœtaux fœtus fœtaux fœtus
Musée de la Ligature œ Musée de la Ligature œ
fœtus fœtaux fœtus fœtaux fœtus fœtaux fœtus
Musée de la Ligature œ Musée de la Ligature œ
fœtus fœtaux fœtus fœtaux fœtus fœtaux fœtus
Musée de la Ligature œ Musée de la Ligature œ
fœtus fœtaux fœtus fœtaux fœtus fœtaux fœtus
Musée de la Ligature œ Musée de la Ligature œ

Ya al entrar *Mœris* le mostró a su padre la última sección en la sala de la naturaleza para ver el nombre de su hermanita *sœurette Clœlia* y después, entraron a la sala del cuerpo y las emociones. En esta; era celoma *cœlome,* la primera palabra que se presentaba, gráficamente se indicaba su ubicación en las pequeñas lombrices de tierra; y otros gráficos más grandes indicaban su presencia en el cuerpo humano. Este último gráfico indicaba la ubicación del ojo *œil,* el corazón *cœur,* esófago *œsophage* y la primera parte del intestino grueso el caecum *cœcum.*

Seguidamente algo muy particular e impresionante: en unos frascos, cerrados herméticamente, se podían ver varios fetos *fœtus* e imágenes de posiciones fetales *fœtaux.*

Un aparato para examinar el esófago *œsophage*: el esófagoscopio *œsophagoscope;* y un tubo óptico que se introduce en el interior del cuerpo: el coelioscopio *Cœlioscopie,* mostrando varias imágenes tomadas con

Musée de la Ligature œ Musée de la Ligature œ
asa-fœtida asa-fœtida asa-fœtida asa-fœtida asa-fœtida
Musée de la Ligature œ Musée de la Ligature œ
asa-fœtida asa-fœtida asa-fœtida asa-fœtida asa-fœtida
Musée de la Ligature œ Musée de la Ligature œ
asa-fœtida asa-fœtida asa-fœtida asa-fœtida asa-fœtida
Musée de la Ligature œ Musée de la Ligature œ
asa-fœtida asa-fœtida asa-fœtida asa-fœtida asa-fœtida
Musée de la Ligature œ Musée de la Ligature œ
asa-fœtida asa-fœtida asa-fœtida asa-fœtida asa-fœtida
Musée de la Ligature œ Musée de la Ligature œ
asa-fœtida asa-fœtida asa-fœtida asa-fœtida asa-fœtida
Musée de la Ligature œ Musée de la Ligature œ
asa-fœtida asa-fœtida asa-fœtida asa-fœtida asa-fœtida
Musée de la Ligature œ Musée de la Ligature œ
asa-fœtida asa-fœtida asa-fœtida asa-fœtida asa-fœtida
Musée de la Ligature œ Musée de la Ligature œ
asa-fœtida asa-fœtida asa-fœtida asa-fœtida asa-fœtida
Musée de la Ligature œ Musée de la Ligature œ
asa-fœtida asa-fœtida asa-fœtida asa-fœtida asa-fœtida
Musée de la Ligature œ Musée de la Ligature œ
asa-fœtida asa-fœtida asa-fœtida asa-fœtida asa-fœtida
Musée de la Ligature œ Musée de la Ligature œ

este aparato. Mostraban mucha información de intervenciones quirúrgicas, utilizando este aparato en diversos casos. Se podían observar imágenes del cuerpo mostrando edemas *œdèmes* oculares, cerebrales, pulmonares y de piel, pero *Mœris* y su padre no las quisieron ver…retirándose de allí. *Mœris*, vio a lo lejos un pequeño frasco con tapa movible, en el cual se podía oler una muestra de asafétida *asa-fœtida*. Al acercarse…

— ¡Uuff! Qué asco *écœurement* –dijo *Mœris*, retirándose de allí, pues el mal olor le provocó náuseas y un ligero espasmo *haut-le-cœur* en el estómago…

— Asafétida *asa-fœtida*, sensación desagradable que afecta al esófago *œsophage*. Y como dice aquí…– continuaba leyendo el padre de *Mœris*– obliga al enfermo a tragar saliva constantemente.

— ¡Mira, papá!… –dijo *Mœris*, recordando el nombre de la enfermedad que había padecido su madre. Celiaca *Cœliaque*, se leía a continuación, con su

Musée de la Ligature œ Musée de la Ligature œ
cœnesthésie cœnesthésie cœnesthésie cœnesthésie
Musée de la Ligature œ Musée de la Ligature œ
cœnesthésie cœnesthésie cœnesthésie cœnesthésie
Musée de la Ligature œ Musée de la Ligature œ
cœnesthésie cœnesthésie cœnesthésie cœnesthésie
Musée de la Ligature œ Musée de la Ligature œ
cœnesthésie cœnesthésie cœnesthésie cœnesthésie
Musée de la Ligature œ Musée de la Ligature œ
cœnesthésie cœnesthésie cœnesthésie cœnesthésie
Musée de la Ligature œ Musée de la Ligature œ
cœnesthésie cœnesthésie cœnesthésie cœnesthésie
Musée de la Ligature œ Musée de la Ligature œ
cœnesthésie cœnesthésie cœnesthésie cœnesthésie
Musée de la Ligature œ Musée de la Ligature œ
cœnesthésie cœnesthésie cœnesthésie cœnesthésie
Musée de la Ligature œ Musée de la Ligature œ
cœnesthésie cœnesthésie cœnesthésie cœnesthésie
Musée de la Ligature œ Musée de la Ligature œ
cœnesthésie cœnesthésie cœnesthésie cœnesthésie
Musée de la Ligature œ Musée de la Ligature œ
cœnesthésie cœnesthésie cœnesthésie cœnesthésie
Musée de la Ligature œ Musée de la Ligature œ
cœnesthésie cœnesthésie cœnesthésie cœnesthésie
Musée de la Ligature œ Musée de la Ligature œ

información correspondiente y algunas consideraciones para su tratamiento. Seguidamente, se mostraban radiografías en las que se señalaba una obstrucción intestinal conocida como: Vólvulo de caecum *Volvulus du cœcum*; y la región *iléo-cœcale*.

Al final de esta sala del cuerpo se mostraba la presencia de alcohol en la sangre, debido a la ingesta de vino en exceso: *œnilisme*. Y un gran aparato de rayos x, y muchas radiografías del cuerpo que recordaban al descubridor de los rayos x: *Wilhelm Conrad Rœntgen*.

Saliendo de la sala del cuerpo y las emociones, se encontraba la palabra: cenestesia *cœnesthésie:* sensación vaga y generalizada que se tiene del propio organismo interno. Para culminar se presentaban unas ilustraciones al estilo humorístico, corazones *cœurs*, expresando: emoción, amor, pasión. Otros corazones *cœurs* se relacionaban con la palabra: asco *écœurer*, a los cuales les correspondían varias situaciones y emociones. Otro corazón *cœur* representaba el rencor

chef d'œuvre, hors d'œuvre, trompe-l'œil, huile d'œillete
Musée de la Ligature œ Musée de la Ligature œ
Mu œ
Mu de la Ligature œ Musée de la Liga œ
Mu de la Ligature œ Musée de la Liga œ
Mu de la Ligature œ Musée de la Liga œ
Mus de la Ligature œ Musée de la Liga œ
Mu de la Ligature œ Musée de la Liga œ
M de la Ligature **Œ** usée de la Liga e
Mu de la Ligature œ Musée de la Liga œ
Mus de la Ligature œ Musée de la Liga œ
Mu de la Ligature œ Musée de la Liga œ
M de la Ligature œ Musée de la Liga œ
M de la Ligature œ Musée de la Liga œ
Mus de la Ligature œ Musée de la Liga œ
Musée de la Ligature œ Musée de la Ligature œ
Musée de la Ligature œ Musée de la Ligature œ
chef d'œuvre, hors d'œuvre, trompe-l'œil, huile d'œillete

rancœur, mostrándonos sentimientos y expresiones de disgusto, de actuar a regañadientes, de mala gana *á contrecœur*.

La sala del conocimiento y el saber seguía a continuación, se dividía en secciones por áreas de conocimiento.

Así en el área que le correspondía al arte se encontraban las palabras: Obra *Œuvre;* obra maestra *chef d'œuvre*; obra musical, jocosa y divertida: *hors d'œuvre*; trampa al ojo *trompe-l'œil*: efecto engañoso; y un estuche de pintura al óleo con aceite de adormidera *huile d'œillete*.

En el área de la religión se destacaban las palabras: monja *bonne-sœur*, coro *chœur*, monaguillo *enfant de chœur*, sagrado corazón *sacre cœur* y la explicación referente a lo ecuménico *œcumenique*.

En la sección científica había un pequeño laboratorio, donde se mostraban los estrógenos *œstrogènes*, la coenzima *cœnzyme* Q10, se presentaban los

Musée de la Ligature œ Musée de la Ligature œ
œnologie: œn(o), œnantique, œnilisme, œnotheque
Musée de la Ligature œ Musée de la Ligature œ
œnologie: œn(o), œnantique, œnilisme, œnotheque
Musée de la Ligature œ Musée de la Ligature œ
œnologie: œn(o), œnantique, œnilisme, œnotheque
Musée de la Ligature œ Musée de la Ligature œ
œnologie: œn(o), œnantique, œnilisme, œnotheque
Musée de la Ligature œ Musée de la Ligature œ
œnologie: œn(o), œnantique, œnilisme, œnotheque
Musée de la Ligature œ Musée de la Ligature œ
œnologie: œn(o), œnantique, œnilisme, œnotheque
Musée de la Ligature œ Musée de la Ligature œ
œnologie: œn(o), œnantique, œnilisme, œnotheque
Musée de la Ligature œ Musée de la Ligature œ
œnologie: œn(o), œnantique, œnilisme, œnotheque
Musée de la Ligature œ Musée de la Ligature œ
œnologie: œn(o), œnantique, œnilisme, œnotheque
Musée de la Ligature œ Musée de la Ligature œ
œnologie: œn(o), œnantique, œnilisme, œnotheque
Musée de la Ligature œ Musée de la Ligature œ
œnologie: œn(o), œnantique, œnilisme, œnotheque
Musée de la Ligature œ Musée de la Ligature œ
œnologie: œn(o), œnantique, œnilisme, œnotheque
Musée de la Ligature œ Musée de la Ligature œ

enlaces químicos propios de la estequiometría *stœchiométrie*, y la unidad de medida atómica el ángstrom, *angstrœm*. También allí se encontraba la *homœopathie* palabra introducida por Samuel Hahnemann.

En sociología, se explicaban los términos: ecúmene *œkoumène* que designa las tierras habitadas y sinocismo *synœcisme*: que significa reagrupamiento de pueblos o ciudades bajo una misma administración…

– ¡Mira, papá, es la enología! *œnologie* –exclamó *Mœris* mientras miraba a todos lados…

Grandes barriles de vino, botellas, copas de varios tipos, fotos de grandes bodegas, libros y fotos de enólogos *œnólogues,* degustando vino, aparatos de medición y palabras referentes a la enología *œnologie*: *œn(o), œnantique, œnilisme, œnotheque*. Recipientes de varios materiales y colores de nombre: enócoe *œnochoé*. El padre de *Mœris* le explicaba la utilización de esos objetos… Ya para terminar esta sala, en la sección de

Musée de la Ligature œ Musée de la Ligature œ
Œdipe Roi, Thouthmosis III (Mœris) Œdipe Roi
Musée de la Ligature œ Musée de la Ligature œ
Œdipe Roi, Thouthmosis III (Mœris) Œdipe Roi
Musée de la Ligature œ Musée de la Ligature œ
Œdipe Roi, Thouthmosis III (Mœris) Œdipe Roi
Musée de la Ligature œ Musée de la Ligature œ
Œdipe Roi, Thouthmosis III (Mœris) Œdipe Roi
Musée de la Ligature œ Musée de la Ligature œ
Œdipe Roi, Thouthmosis III (Mœris) Œdipe Roi
Musée de la Ligature œ Musée de la Ligature œ
Œdipe Roi, Thouthmosis III (Mœris) Œdipe Roi
Musée de la Ligature œ Musée de la Ligature œ
Œdipe Roi, Thouthmosis III (Mœris) Œdipe Roi
Musée de la Ligature œ Musée de la Ligature œ
Œdipe Roi, Thouthmosis III (Mœris) Œdipe Roi
Musée de la Ligature œ Musée de la Ligature œ
Œdipe Roi, Thouthmosis III (Mœris) Œdipe Roi
Musée de la Ligature œ Musée de la Ligature œ
Œdipe Roi, Thouthmosis III (Mœris) Œdipe Roi
Musée de la Ligature œ Musée de la Ligature œ

cocina se podían leer numerosas recetas con el nombre de *rœsti*: Tortilla de papas o patatas de la cocina tradicional Suiza.

Personajes célebres, era una de las últimas salas del recorrido, comenzaba con uno de los reyes del antiguo Egipto; el rey Thouthmosis III (*Mœris*). En cuyo honor fue bautizado el lago *Mœris*…

El haber pasado de la enología *œnologie* a los personajes célebres y encontrarse con el Rey *Mœris*, fue una experiencia, en la cual padre e hijo se pudieron identificar, poniéndose en evidencia el gran afecto que tenía *Mœris* por su padre… era como si esas salas estuvieran allí sólo para ellos.

Otros personajes se podían observar en esta sala con mucha información de Edipo Rey *Œdipe Roi*, la tragedia Griega se podía leer y ver en un pequeño video. *Clœlia*, la virgen romana, su historia se podía leer en esta sección y *Mœris* recordaba a su hermanita *sœurette*.

Mœbius Mœbius Mœbius Mœbius Mœbius Mœbius
Musée de la Ligature œ Musée de la Ligature œ

Muchos otros personajes célebres llenaban la sala: un general francés; *Marie Pierre Kœnig*. Científicos como: *Wilhelm Conrad Rœntgen* el inventor de los rayos x; *Hans Christian Œrsted* que investigó los efectos del electromagnetismo y *Emmy Nœther*; eminente matemática, entre otros. Filósofos e intelectuales como: *Paul Ricœur,* del cual se exhibía una gran variedad de libros. Muchas ilustraciones e historietas de *Mœbius*. Músicos como: *Charles Kœchlin,* un gran compositor de música clásica, cuya música sonaba como ambientación en el museo…

– Papá, esta es la música que te decía que siempre está en el museo… –decía *Mœris* a su padre, ya terminando el recorrido…

– ¡Mira!, *Mœris*… ese es el artista que ha donado algunas obras *œuvres* al museo –le advierte el padre.

El artista, que firma sus obras *œuvres* como: JAR (frasco en Ingles) se encuentra en el Museo de la

JAR JAR JAR JAR JAR JAR JAR JAR JAR JAR
Musée de la Ligature œ Musée de la Ligature œ

Ligadura *æ*, donando algunas obras *œuvres*, y conversa con *Mæris*…

–…Verás, he creado el Diccionario Ilustrado de la Ligadura *æ* con gran esfuerzo y la ayuda de mucha gente. Además, El Museo de la Ligadura *æ* es mi gran proyecto. Es una obligación, la ligadura *æ*, es más que un tema para mí, es mi motivación para crear y como parte de mi investigación debo recopilar información, todo esto es necesario para la creación de mi obra *œuvre*… –dijo el artista a *Mæris*.

Mæris le pregunta al artista…

–¿Cómo se le ocurrió hacer un museo para estas palabras que llevan la ligadura *æ*?, ¿Por qué un museo? –preguntó.

–Primero te preguntaré algo… ¿Por qué te interesaste en estas palabras?

–Siempre tuve la duda de porqué mi nombre tenía esa letra: *Mæris*…, muchas veces lo escribía con la "o" y la "e" separadas… –explicó.

JAR Mœris JAR Mœris JAR Mœris JAR Mœris JAR
Musée de la Ligature œ Musée de la Ligature œ
JAR Mœris JAR Mœris JAR Mœris JAR Mœris JAR
Musée de la Ligature œ Musée de la Ligature œ
JAR Mœris JAR Mœris JAR Mœris JAR Mœris JAR
Musée de la Ligature œ Musée de la Ligature œ
JAR Mœris JAR Mœris JAR Mœris JAR Mœris JAR
Musée de la Ligature œ Musée de la Ligature œ
JAR Mœris JAR Mœris JAR Mœris JAR Mœris JAR
Musée de la Ligature œ Musée de la Ligature œ
JAR Mœris JAR Mœris JAR Mœris JAR Mœris JAR
Musée de la Ligature œ Musée de la Ligature œ
JAR Mœris JAR Mœris JAR Mœris JAR Mœris JAR
Musée de la Ligature œ Musée de la Ligature œ
JAR Mœris JAR Mœris JAR Mœris JAR Mœris JAR
Musée de la Ligature œ Musée de la Ligature œ
JAR Mœris JAR Mœris JAR Mœris JAR Mœris JAR
Musée de la Ligature œ Musée de la Ligature œ
JAR Mœris JAR Mœris JAR Mœris JAR Mœris JAR
Musée de la Ligature œ Musée de la Ligature œ
JAR Mœris JAR Mœris JAR Mœris JAR Mœris JAR
Musée de la Ligature œ Musée de la Ligature œ
JAR Mœris JAR Mœris JAR Mœris JAR Mœris JAR
Musée de la Ligature œ Musée de la Ligature œ
JAR Mœris JAR Mœris JAR Mœris JAR Mœris JAR
Musée de la Ligature œ Musée de la Ligature œ
JAR Mœris JAR Mœris JAR Mœris JAR Mœris JAR
Musée de la Ligature œ Musée de la Ligature œ
JAR Mœris JAR Mœris JAR Mœris JAR Mœris JAR

– Muy bien… y ahora… ¿Cómo vas a escribir tu nombre? ... –preguntó el artista.

–Bueno… ahora creo que estaré mucho más pendiente de eso, escribir mi nombre con la ligadura æ –contestó *Mæris*.

– ¡¡Bien, muy bien!! Esa es la razón por la cual se hizo este museo –dijo el artista.

– No entiendo… –dijo *Mæris*, algo confundido.

– La razón principal por la que se crea este museo es para que quienes lo visiten utilicen estas palabras, y estén atentas de colocar la ligadura æ, en las palabras que así lo requieran; cuanto más se utilicen, más tiempo permanecerán y existirán en la conciencia de cada uno, no serán sólo piezas de museo… –dijo el artista.

–Sí, ya comprendo…pero… ¿y qué hacer con las palabras que ya no se utilizan? nombres de animales que ya se extinguieron como el pez, por ejemplo. – preguntó *Mæris*.

Musée de la Ligature œ Musée de la Ligature œ
Cœlacanthe Cœlacanthe Cœlacanthe Cœlacanthe
Musée de la Ligature œ Musée de la Ligature œ
Cœlacanthe Cœlacanthe Cœlacanthe Cœlacanthe
Musée de la Ligature œ Musée de la Ligature œ
Cœlacanthe Cœlacanthe Cœlacanthe Cœlacanthe
Musée de la Ligature œ Musée de la Ligature œ
Cœlacanthe Cœlacanthe Cœlacanthe Cœlacanthe
Musée de la Ligature œ Musée de la Ligature œ
Cœlacanthe Cœlacanthe Cœlacanthe Cœlacanthe
Musée de la Ligature œ Musée de la Ligature œ
Cœlacanthe Cœlacanthe Cœlacanthe Cœlacanthe
Musée de la Ligature œ Musée de la Ligature œ
Cœlacanthe Cœlacanthe Cœlacanthe Cœlacanthe
Musée de la Ligature œ Musée de la Ligature œ
Cœlacanthe Cœlacanthe Cœlacanthe Cœlacanthe
Musée de la Ligature œ Musée de la Ligature œ
Cœlacanthe Cœlacanthe Cœlacanthe Cœlacanthe
Musée de la Ligature œ Musée de la Ligature œ
Cœlacanthe Cœlacanthe Cœlacanthe Cœlacanthe
Musée de la Ligature œ Musée de la Ligature œ
Cœlacanthe Cœlacanthe Cœlacanthe Cœlacanthe
Musée de la Ligature œ Musée de la Ligature œ

—¿El celacanto? ¿*Cœlacanthe?* —preguntó el artista.

— Si, ese…y otros animales, o plantas que ya no existen —replicaba *Mœris*, interesado.

—En ese caso, es allí cuando el museo sirve para mantener vivas esas palabras, sembrar consciencia, hacer el llamado al cuidado y la conservación. En mi caso como artista plástico, incluyo esas palabras con la ligadura *œ* en mis obras *œuvres*… para recordarlas, además, todo esto sirve para mantener viva la ligadura *œ*… para seguirla utilizando…, también, la ligadura *œ*, es para mí una metáfora de la reducción del espacio… ¿ves cómo parecen disputarse el espacio que ocupan, la "o" y la "e"? —contestó el artista, señalando una de sus obras *œuvres*–. El título de esta obra *œuvre* es: "La cinta de Moebius" *ruban de mœbius*, esta curiosa cinta es muy conocida, como símbolo en la industria del reciclaje y representa también el infinito…—y continuó el artista conversando con *Mœris*…

ruban de mœbius ruban de mœbius ruban de mœbius
Musée de la Ligature œ Musée de la Ligature œ
ruban de mœbius ruban de mœbius ruban de mœbius
Musée de la Ligature œ Musée de la Ligature œ
ruban de mœbius ruban de mœbius ruban de mœbius
Musée de la Ligature œ Musée de la Ligature œ
ruban de mœbius ruban de mœbius ruban de mœbius
Musée de la Ligature œ Musée de la Ligature œ
ruban de mœbius ruban de mœbius ruban de mœbius
Musée de la Ligature œ Musée de la Ligature œ
ruban de mœbius ruban de mœbius ruban de mœbius
Musée de la Ligature œ Musée de la Ligature œ
ruban de mœbius ruban de mœbius ruban de mœbius
Musée de la Ligature œ Musée de la Ligature œ
ruban de mœbius ruban de mœbius ruban de mœbius
Musée de la Ligature œ Musée de la Ligature œ
ruban de mœbius ruban de mœbius ruban de mœbius
Musée de la Ligature œ Musée de la Ligature œ
ruban de mœbius ruban de mœbius ruban de mœbius
Musée de la Ligature œ Musée de la Ligature œ
ruban de mœbius ruban de mœbius ruban de mœbius
Musée de la Ligature œ Musée de la Ligature œ
ruban de mœbius ruban de mœbius ruban de mœbius
Musée de la Ligature œ Musée de la Ligature œ
ruban de mœbius ruban de mœbius ruban de mœbius
Musée de la Ligature œ Musée de la Ligature œ
ruban de mœbius ruban de mœbius ruban de mœbius

Mœris, continuaría hablando con el artista en el Museo de la Ligadura œ y, visitando las salas del museo, inclusive, consultando en Internet las salas del museo virtual. *Mœris* se convirtió en un defensor de la utilización y la presencia de la ligadura œ para mantenerla viva entre nosotros… Ahora siempre está atento, escribe y les recuerda a todos que:

– "*Mœris*", se escribe con la ligadura œ, por favor…

Fin.

Texto e ilustraciones: Jorge A. Rodríguez (JAR)
© 2015 Jorge A. Rodríguez (JAR) Reservados todos los derechos.
ISBN-13: 978-1519303349
ISBN-10: 1519303343
E-mail: jarrodriguezve@gmail.com
Facebook: Jorge A. Rodriguez Jar
Twitter: @jar_rodriguez
http://www.amazon.com/Jorge-Rodriguez/e/B00TCP6436

OTRAS OBRAS DEL AUTOR

MŒRIS Y EL DICCIONARIO ILUSTRADO DE LA LIGADURA Œ

MŒRIS EN EL MUSEO DE LA LIGADURA Œ

MŒRIS Y EL SECRETO DEL DÓLAR DE LA LIGADURA Œ

www.ingramcontent.com/pod-product-compliance
Lightning Source LLC
Chambersburg PA
CBHW051045180526

45172CB00002B/519